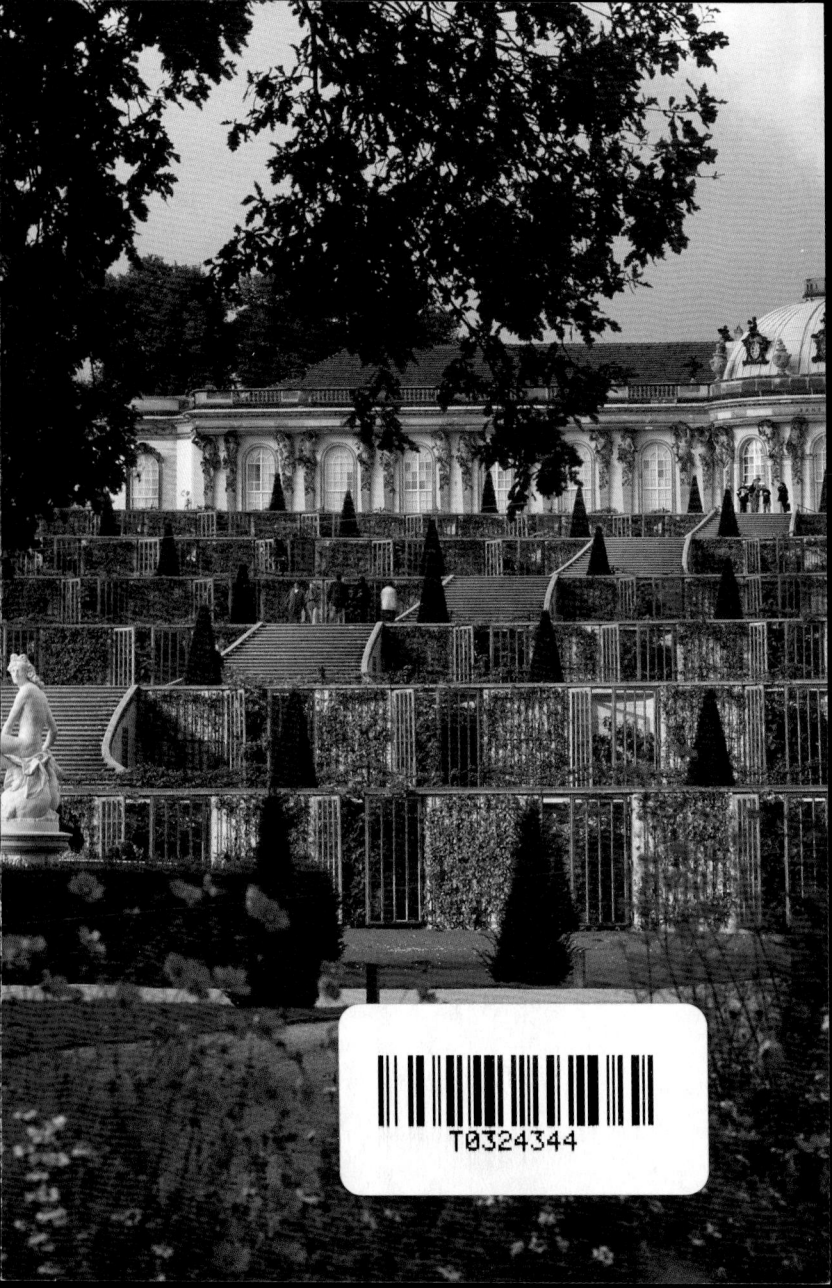

Seit über 250 Jahren sind architektonische und land-schaftliche Gartenkunst im Park Sanssouci vereint. Der rund 300 Hektar große Park gilt als Werk von Friedrich II., König von Preußen (reg. 1740–1786). In seinem Auftrag entstanden im Laufe von 40 Jahren Gartenpartien, Schlossbauten, Gartenarchitekturen und Wasserspiele, die kunstvoll und inhaltsreich mit über 1000 Skulpturen aus Sandstein und Marmor dekoriert wurden. Sie spiegeln die ästhetischen und philosophischen Anschauungen und das Selbstver-ständnis des Königs in einer Entwicklung von der Blütezeit des Rokoko bis zum spätfriderizianischen Repräsentationsstil wider. Im 19. Jahrhundert erfolgte unter König Friedrich Wilhelm IV. (reg. 1840–1858) die weitere Ausgestaltung zum heutigen Erschei-nungsbild. Die fähigsten Architekten, Gartenkünstler und Bildhauer wurden engagiert. So wurde die »al-te Bau- und Gartenkunst« mit dem neuen Stil der malerischen Gartenkunst zu einem Landschaftspark verwoben, mit bedeutenden Erweiterungen. Nach den Ideen des Klassizismus und der Romantik entfaltete sich durch die klug eingefügten Bilder und die damals höchst modern ausgeformten Naturinszenierungen eine in Europa vorbildliche Gartenanlage.

S. 1: Schloss Sans-souci und Weinberg-terrassen

Der Park Sanssouci wird in diesem »gemischten Stil« seit beinahe 100 Jahren staatlich bewahrt, res-tauriert und gepflegt – seit 1995 von der heutigen »Stiftung Preußische Schlösser und Gärten Berlin-Brandenburg« (SPSG). Sanssouci ist bei Weitem der bekannteste historische Park Deutschlands und steht seit 1990 als Teil der »Schlösser und Parks von Pots-dam und Berlin« auf der Welterbeliste der UNESCO. Der Park Sanssouci ist auch ein Spiegel der Geschich-te der Denkmalpflege zwischen Kontinuität und stän-diger Aktualisierung bzw. Verfeinerung der Pflege-methoden. Die räumliche Orientierung im Park wird deshalb auch immer von einem gedanklichen Wechsel zwischen den Zeitebenen begleitet. Der Kunstführer

F. Z. Saltzmann,
Plan des Parkes
Sanssouci, 1772

gibt zunächst einen geschichtlichen Überblick und leitet den Besucher dann in einem Spaziergang entlang der Hauptallee durch den Park, nicht ohne auf integrierte Bau- und Gartenpartien in den angrenzenden Parkbereichen aufmerksam zu machen.

Zu den Höhepunkten dieses Gartenkunstwerks gehören der **Lustgarten** mit den Partien um das Schloss Sanssouci und die beiden zugeordneten Hauptachsen: Zum einen die Erschließung des Schlosses über die Weinbergterrassen in Nord-Süd-Ausrichtung einschließlich des Ruinenberges; zum anderen die **Hauptallee**, die den Weinbergterrassen vorgelagert vom Obelisken außerhalb des Parks im Osten über mehr als zwei Kilometer bis zum Neuen Palais im Westen verläuft. An deren Schnittstelle bildet das

Französische Skulpturenrondell eine der großen Attraktionen der gesamten Anlage. Gartengrün, Marmorweiß und Gold verbinden sich im Park Sanssouci mit der Gestalt der Bauwerke zu einem Gesamtkunstwerk, dessen Bestandteile im Folgenden beschrieben werden.

G. B. Probst, Terrassenanlage und östlicher Lustgartenbereich, um 1747

Geschichtlicher Überblick

Ab Mitte der 40er Jahre des 18. Jahrhunderts wird Potsdam zu einem der gestalterischen Schwerpunkte König Friedrichs II. Im April 1744, wenige Monate vor Beginn des Zweiten Schlesischen Krieges, befahl er, gegenüber Marly, dem alten Küchengarten seines verstorbenen Vaters Friedrich Wilhelm I. (reg. 1713–1740), auf dem Hügel einen Weinberg anzulegen. Im gleichen Jahr wurde die Terrassierung fertig gestellt und auf der obersten Terrasse eine Gruft angelegt, in welcher der König begraben sein wollte. Vom Weinberg aus boten sich reizende Blicke auf Potsdam und Umgebung. Friedrich kannte (auch ohne eine Grand Tour durchgeführt zu haben) einige Fürstengärten aus eigener Anschauung, neben den Berliner Barockgärten Charlottenburg und Monbijou zum Beispiel den Dresdner Zwinger und die Schlossgärten von Pillnitz oder Salzdahlum. Spätestens in

F. Marohn, Ansicht des Gärterhauses der Römischen Bäder, 1848

seiner Kronprinzenzeit in Neuruppin und Rheinsberg, wo um 1734 die Planungen für seine erste Residenz begannen, studierte er Bücher zu Gartentheorien sowie zahlreiche Pläne, Stiche und Ansichten bedeutender Gärten. Georg Wenzeslaus von Knobelsdorff (1699–1753), der ihm frühzeitig zum Lehrer in Malerei, Bau- und Gartenkunst wurde, erhielt nun »die Oberaufsicht über die Bauwerke und Gärten«.

Ab Januar 1745 begann der König auf der Hügelspitze der Weinterrassen ein Schloss als »Maison de Plaisance« errichten zu lassen und einen Lustgarten auszubauen, sein »Sans, Souci«. Weiter nördlich auf dem entfernt liegenden Höhneberg verwirklichte er eine schmückende Staffage antikisierender Ruinen (als Wasserreservoir). Die zentrale Achse führt vom Schloss über die Terrassen ins Broderieparterre mit seinem mittigen Bassin und außerhalb des Lustgartens über den Kanal Richtung Süden bis zur Havellandschaft.

Für die Gartenbereiche fertigte Friedrich eigenhändig Skizzen an, zum Beispiel für den östlichen Lustgarten. Hier erschloss eine quer zur Schlossachse liegende **Hauptallee** die regelmäßigen Gartenpartien und Platzfolgen. Ausgehend vom außerhalb des Parks aufgestellten Obelisken führte sie weit in den westlichen Rehgarten. Noch während der Bauarbeiten am Schloss Sanssouci ließ Friedrich um 1748 zwei flankierende Gebäude in gleichen Proportionen errichten: östlich ein »Glas- oder Treibehaus« (seit 1755 Bildergalerie) mit sechs vorgelagerten Terrassen (späterer Holländischer Garten) und westlich eine Orangerie (seit 1771 als Neue Kammern für engste Freunde umgebaut) mit einem seicht abfallenden Kirschgarten. Schon in dieser Entstehungsphase wird der hohe Anteil an Nutzpflanzen (Wein, Feigen und Obstbäume) deutlich. Hunderte empfindliche Orangen, Zitronen, Ananas und Bananen (Pisangfrüchte) wurden in den Orangerien über den Winter gebracht. Gärtner wie Johann Samuel Sello (1715–1787) oder Johann Hillner (1703–1790) wurden

zu wahren Meistern der Orangeriekultur. Im Broderie-parterre hingegen konzentrierte sich reicher Blumenflor (Zwiebeln, Sommerblumen, auch Rosen).

Um 1750 ließ Friedrich die Hauptallee gen Westen in dem alten Fasanen- und Rehgarten bepflanzen und durch die Aufstellung von Skulpturen betonen – wie in Rheinsberg ist sie das verbindende Glied zwischen altem und neuem Garten.

Hauptallee, Blick vom Oranierrondell zum Neuen Palais

Er ließ die trennenden Mauern niederreißen und am Ende der nun verlängerten Achse eine Grotte errichten. Mittig betonte Knobelsdorff einen Rundplatz durch eine Marmorkolonnade nach Versailler Vorbild. Durch die Erweiterung nach Westen verselbständigte sich die Hauptallee, führte zu intimeren Gartenräumen und letztlich zum Neuen Palais, das nach wie vor deren Endpunkt bildet.

Das ebenfalls außerhalb des Lustgartens im abgeschiedenen südöstlichen Bereich des Rehgartens errichte Chinesische Haus markiert eine neue Entwicklungsphase im Park Sanssouci: Friedrich nahm die in Europa auf dem Höhepunkt stehende Chinabegeisterung auch in den Gärten auf. Die von Leibniz und Voltaire gefeierten

altostasiatischen Vorstellungen des Konfuzius fanden schon im Zuge der Frühaufklärung in Frankreich ein neues Selbstverständnis in ihrer Rebellion gegen Habsburg.

Mit einem neuen Freundeskreis um Voltaire, George Keith oder Maupertius am Hofe öffnete sich Friedrich weiteren neuen Ideen. So übernahm er die »Holländische Gartenkunst«, als er 1755 in Amsterdam und Utrecht Gärten besuchte, um sich südlich der neuen Bildergalerie den Holländischen Garten mit Laubengängen, einem kleinen Parterre und Obstbäumen anlegen zu lassen.

In der letzten Gestaltungsphase unter Friedrich II. entstand nach dem Siebenjährigen Krieg ein spätbarocker Schlossbau in gewaltigen Dimensionen. Das Neue Palais fungierte als Fest- und Gästeschloss und war äußerst prunkvoll ausgestattet – eine Repräsentationsform, die Friedrich zuvor verachtet hatte. Vor allem die Leistung inländischer Produktionen gegenüber den Importen aus Italien und Frankreich sollten hier vorgeführt werden. Eine weit in die Landschaft ausstrahlende Kuppel sowie ein reiches mythologisches Skulpturenprogramm zwischen dem Heldenmythos des Perseus und der Göttersage des Apollon, als dem Hüter der Musen, kennzeichnen das ebenfalls deutlich vom König geprägte Bauwerk.

Der dekorativen Hofseite mit großem Ehrenhof steht auf der Gartenseite ein in schlicht-architektonische

Neues Palais, Gartenseite, Blick von Süden

Gestaltung eingebettetes Rasenparterre gegenüber. Auch die sich nördlich und südlich anschließenden Heckengärten für Obstpflanzungen stehen im Kontrast zu dem natürlich erscheinenden Rehgarten mit seinen stimmungsvollen Bildstaffagen à la Watteau.

Auf dem Klausberg jenseits der Maulbeerallee legte Friedrich im nördlichen Bereich des Parks weitere Nutzgärten an. Hier platzierte er 1770 das **Drachenhaus**, wieder im chinesischen Stil, so dass sich George Louis Le Rouge 1775 veranlasst fühlte, in seinen berühmten Gartenansichten von den »Jardins Anglo-Chinois de Sanssouci« zu sprechen.

Drachenhaus

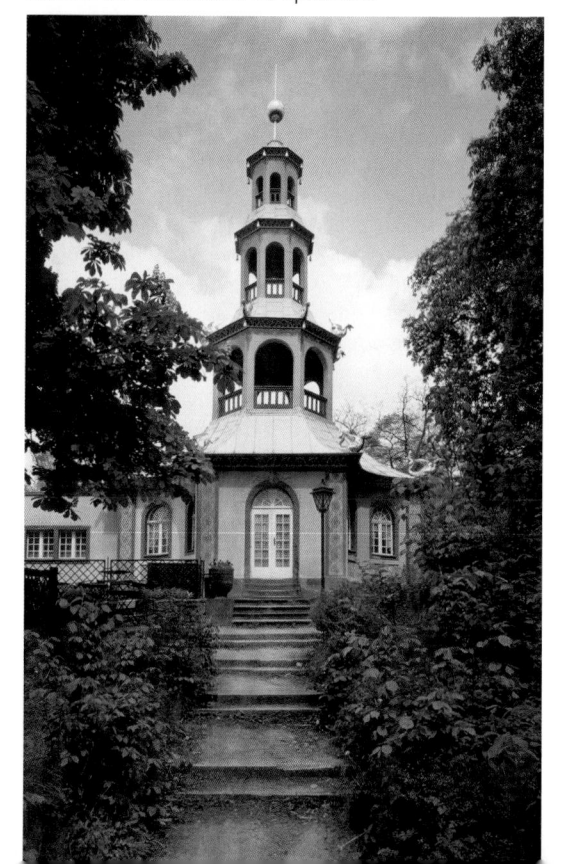

Zwei Jahre später entstand unweit auch Friedrichs letztes Gebäude: das **Belvedere**, ein zweigeschossiger Pavillon nach den Einflüssen des italienisch-englischen Palladianismus, der einen einmaligen Rundblick auf den Park und die umliegende Havellandschaft bietet.

Auch mit den um 1768 im Rehgarten errichteten Tempeln, dem Freundschaftstempel und dem Antikentempel, werden die italienischen Architekturvorbilder in Sanssouci deutlich.

Belvedere auf dem Klausberg

Friedrich Wilhelm II.
Friedrichs Nachfolger Friedrich Wilhelm II. (reg. 1786–1797), der eine moderne Zentralverwaltung der königlichen Gärten begründete, beließ Sanssouci nach 1786 weitgehend als Ort der vergangenen Kunstepoche des Rokoko mit Erlebnisräumen von Exotik (surprise), Leichtigkeit, Zierlichkeit und neuen Architekturen und Skulpturen in alter wie auch veränderter Sinngebung. Doch wurden bereits einige Partien im Geiste der neuen Stilrichtung des Landschaftsgartens überformt, zum Beispiel die Bereiche vor den Neuen Kammern und am Neuen Palais durch den aus Wörlitz bestellten Hofgärtner Johann August Eyserbeck (1762–1801). Die Marmorkolonnade auf der Hauptallee wurde entfernt.

Friedrich Wilhelm III.
Im Jahr 1816, nach dem Wiener Kongress, trat Peter Joseph Lenné (1789–1866), zuvor noch als »Kaiserlicher Garteningenieur« in Laxenburg tätig, in die Dienste des Königs Friedrich Wilhelm III. (reg. 1797–1840). Erste revolutionäre Ideen zur land-

schaftlichen Umwandlung des friderizianischen Parks blieben zunächst unausgeführt. Um 1825 dann, als Lenné eigenhändige Entwürfe zur Ausgestaltung der Gartenanlagen um **Schloss Charlottenhof** als bedeutende südliche Erweiterung des Parks Sanssouci für den Kronprinzen Friedrich Wilhelm (IV.) (1795–1861, reg. 1840–1858) vorlegte, begann im gesamten Park Sanssouci und den neu gewonnenen Partien eine allmähliche Überformung.

Park und Schloss Charlottenhof, Blick auf Portikus und Pergola

Nach Vorbild der reifen englischen Landschaftsgartenkunst setzte Lenné nun unter französischen und niederländischen Einflüssen mit elegant geformten Wegeführungen aktuelle Prinzipien um: die »Integration« und die freie Kombination gleichwertiger, »architektonisch« und »landschaftlich« geprägter Partien.

Auf diese Weise gestaltete Lenné im Dialog mit dem Kronprinzen die neuen Gartenbereiche unter Einbeziehung friderizianischer Strukturen und Ausnutzung der umgebenden Landschaft und vorhandenen Baulichkeiten. In Charlottenhof mit seinem Schloss und den **Römischen Bädern** am Maschinenteich offenbarte sich zum Beispiel ab 1826 eine Abfolge von Blumengärten, Pleasureground (italienisches Stück), Park und Landschaft, mit Blickbeziehungen bis zum Neuen Palais.

Römische Bäder, Blick über den Maschinenteich

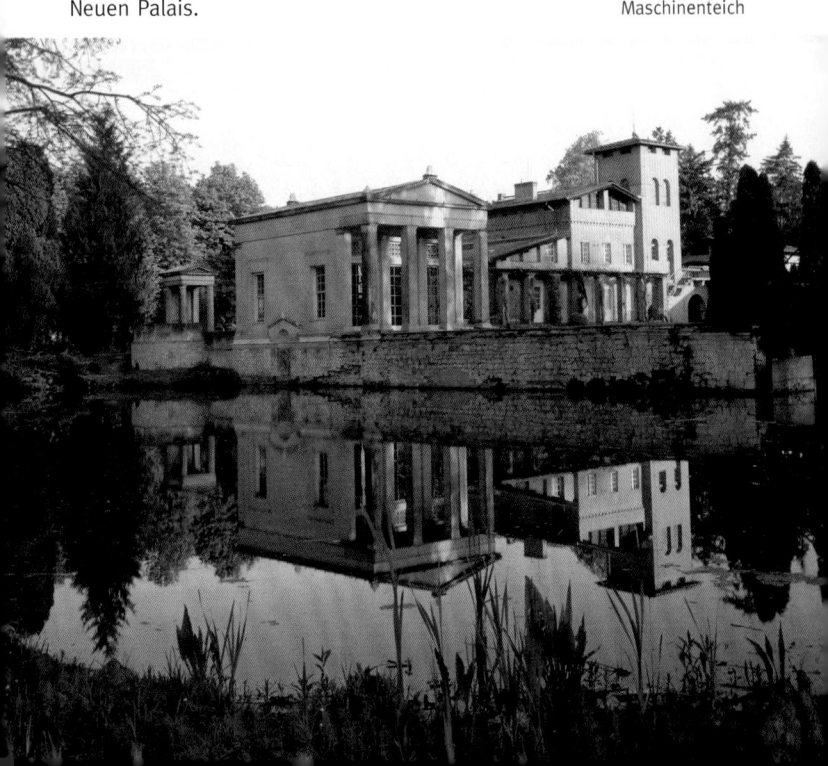

Friedrich Wilhelm IV.

Mit dem Regierungsantritt des Königs Friedrich Wilhelm IV. begannen seit 1840 auch im Lustgartenbezirk von Schloss Sanssouci Veränderungen, ohne dabei jedoch die spätbarocken Grundstrukturen zu beeinträchtigen. So verband Lenné im Sinne der Landesverschönerung die Staffage des Wasserreservoirs auf dem Ruinenberg mit dem Schlossbereich durch geschwungene Wege beidseitig von Pflanzungen geschmückt mit Blicken auf landwirtschaftliche Partien. Eine andere Erweiterung stellte ab 1827 der sogenannte Hopfengarten unterhalb der Maulbeerallee (Klausberg) bis zum Garten am Lindstedter Schloss dar. Neben dem Ruinenberg und dem Pfingstberg ist er Bestandteil des 1860 neu gegründeten Reviers »Außerhalb Sanssouci«.

Für die umfangreichen Verschönerungen im Park Sanssouci engagierte Friedrich Wilhelm IV. Gartenkünstler, neben Lenné vor allem die Oberhofgärtner Hermann (1800–1876) und Emil Sello (1816–1893), Carl Fintelmann (1794–1866) sowie Gustav Meyer (1816–1877), den späteren Stadtgartendirektor von Berlin. Sie hatten nicht nur wie die vorangegangenen Hofgärtner die vorhandenen Parkanlagen zu pflegen und zu bewahren, Neuanlagen zu entwerfen und auszuführen, sondern desgleichen besondere Partien wiederherzustellen – dies macht Friedrich Wilhelm zu einem Vorläufer der staatlichen Denkmalpflege. Als Architekten für die Gartenarchitekturen wirkten neben Karl Friedrich Schinkel (1781–1841) insbesondere Ludwig Persius (1803–1845), Ludwig Ferdinand Hesse (1795–1876) und August Stüler (1800–1865), als Bildhauer Christian Daniel Rauch (1777–1857) wie auch Albert (1814–1892) und Emil Wolff (1802–1879), Julius Troschel (1806–1863) oder Eduard Mayer (1812–1881).

Der heutige Charakter des **Fontänenrondells** und die Ausstattung des Parterres gehen zum Teil auf diese frühe Regierungsphase Friedrich Wilhelms IV. zurück. Unter staatlicher Verwaltung sind seit Beginn

des 20. Jahrhunderts zwischenzeitlich landschaftlich überformte Bereiche wie der Kirschgarten, der Holländische Garten und der östliche Lustgarten mit den obstbestandenen Heckengärten wieder auf die friderizianische Phase zurückgeführt worden. Im Zuge der Errichtung der Friedenskirche exakt 100 Jahre nach der Gründung von Schloss Sanssouci formte Lenné um 1846 den **Marlygarten** vom ehemaligen Küchengarten zu einem meisterlich ausgestalteten Pleasureground mit sanften Hügelzügen, Blumenbeeten und Ziersträuchern. Auch der **Rehgarten** wurde von Lenné schrittweise mit geschwungenen Wegen neu erschlossen.

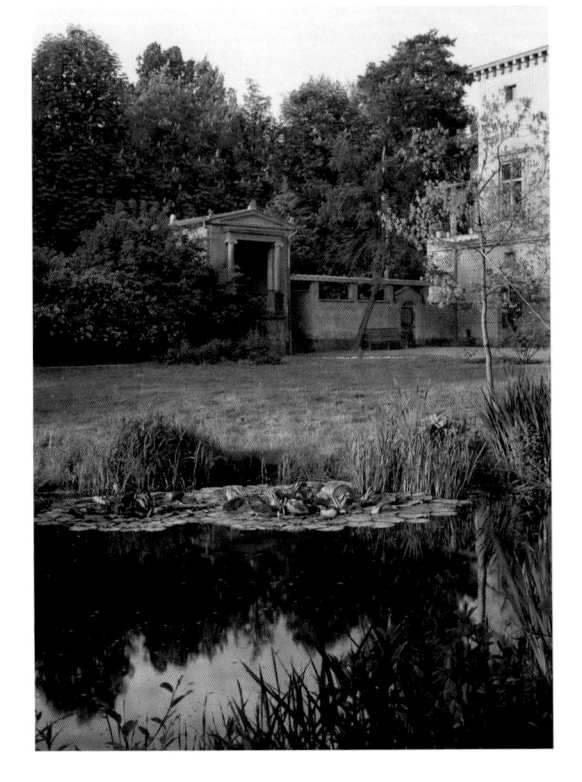

Marlygarten, Kleiner Teich und Villa Illaire

Rehgarten, Halb-
rondell vor dem
Neuen Palais

Die Gestaltung des neuen Hopfengartens im nörd-
lichen Rehgarten veranlasste König Friedrich Wil-
helm IV. schon im Juni 1848, Lenné höchstpersönlich
eine von Christian Daniel Rauch gefertigte Herme als
Denkmal zu setzen.

Nach langen Vorplanungen wurde seit 1851 bis in
die 1860er Jahre das Triumphstraßenprojekt mit den
geschmückten Terrassen an der neuen Orangerie aus-
geführt. Der Sizilianische und der Nordische Garten
entstand als östliches Pendant zum südwestlich der
Orangerie gelegenen **Paradiesgarten** (1844).

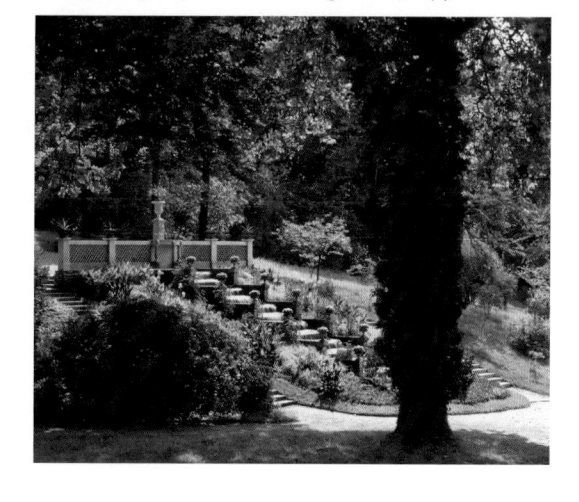

Paradiesgarten,
Marmorkaskade

Spätes 19. und 20. Jahrhundert

Für Kronprinz Friedrich (III.) (1831–1888, reg. 1888) und seine Gemahlin Viktoria wurden ab 1859 das Neue Palais und unter der Leitung Emil Sellos dessen gärtnerische Umgebung modernisiert. Kaiser Wilhelm II. (reg. 1888–1918) ließ das Parterre mit üppiger Blumenpracht, zwei Springbrunnen und einer Gartenbalustrade ausgestattet. Die Avenue wurde von der Kunstschmiedefirma Armbrüster aus Frankfurt/Main mit neubarocken Gartentoren versehen. Hinter den Communs, den Küchen- und Wirtschaftsgebäuden, entstand ein Marstallgebäude. Der nahegelegene Bahnhof gewann an Bedeutung und wurde ausgebaut. Zum 25-jährigen Dienstjubiläum Kaiser Wilhelms II. entstand 1913 als letztes größeres Bauwerk die **Jubiläumsterrasse** mit dem bis an die Hauptallee heranführenden Rasenstück (**Neues Stück**). So war nach und nach ein umfassendes Gartenkunstwerk hohen Ranges entstanden, das trotz oder gerade wegen aller Veränderungen seit über zwei Jahrhunderten zahllose Gäste in seinen Bann zieht.

Nach der Abdankung des letzten Deutschen Kaisers am 9.11.1918 und dem folgenden Zusammenbruch der Monarchie wurde 1924 auf dem Denkmaltag in Potsdam der künftige denkmalpflegerische Umgang mit dem Park Sanssouci diskutiert, u.a. auch eine mögliche Rückführung auf den friderizianischen Zustand eingefordert. Es war Georg Potente (1876–1945), bereits seit 1902 als Obergärtner, 1920 als Gartenoberinspektor und von 1927 bis 1938 als Gartendirektor der neu

Orangerie, Blick über Jubiläumsterrasse zum Mittelbau

Blick auf Neues Stück
mit Bogenschützen,
E. M. Geyger,
Der Bogenschütze,
1895/1901

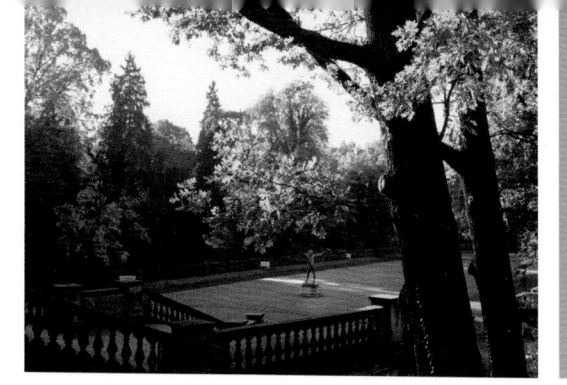

eingerichteten »Verwaltung der Staatlichen Schlösser und Gärten« tätig, der sich auch in Sanssouci neben einigen Neuanlagen (»Potentestück« am Klausberg) um die Rekonstruktion des friderizianischen Zustands bemühte. Sein Kollege Ernst Gall (1888–1958), Direktor der preußischen Schlösserverwaltung von 1929 bis 1946, verfolgte ähnliche Ziele im Inneren der Schlösser. Die Arbeiten wurden nach dem Zweiten Weltkrieg von den »Staatlichen Schlössern und Gärten Potsdam-Sanssouci« fortgeführt, jedoch nach neueren Auffassungen. So hat sich Harri Günther (geb. 1928), Gartendirektor von 1959 bis 1991, auch in Sanssouci von der im Sinne stilbereinigender Tendenzen eher schöpferischen Grundhaltung Potentes gelöst und im Rahmen permanenter Pflegemaßnahmen behutsame Restaurierungen im Dialog mit dem Überkommenden verfolgt. Die 1995 per Staatsvertrag in Kraft getretene Nachfolgeverwaltung, die heutige Stiftung Preußische Schlösser und Gärten Berlin – Brandenburg (SPSG), wirkt in dieser Richtung weiter.

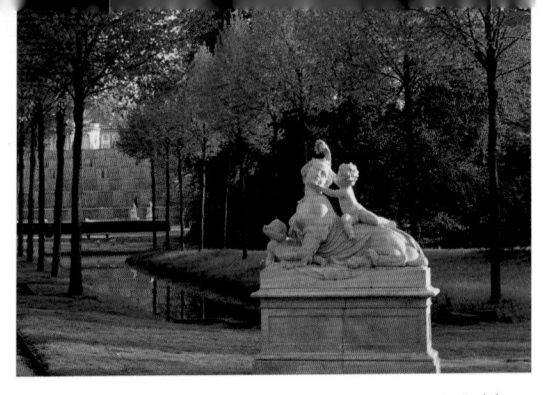

G. F. Ebenhech,
Sphinx vor östlichem
Stickgraben, 1755,
im Hintergrund
Schloss Sanssouci

*Der mittlere Lustgarten: Weinbergterrassen, Schloss
Sanssouci und Ruinenberg*

Aus dem Stadtgebiet Potsdams kommend gelangen
Parkbesucher heute sowohl von Norden (oberhalb
des Schlosses) und Osten (beim Obelisken) als auch
von Süden her durch das Grüne Gitter (Friedenskirche) zum Schloss Sanssouci. Auftakt und Rahmung
bilden zwei ruhende **Sphingen**, weibliche Figuren mit
Löwenkörpern.

Sie sind ein gutes Beispiel dafür, wie vielschichtig
die Bedeutung der Bildwerke sein kann. Die Möglichkeiten des Verständnisses reichen von der traditionellen Überlieferung als »Hüterinnen des Scharfsinns«
über den Dualismus von Wachsein/Leben und Schlaf/
Tod bis zum Moment der Erkenntnis im Denken der
Freimaurer, denen Friedrich II. angehörte. Georg Franz
Ebenhech (1710–1757), der die Skulpturen zu Beginn
der 50er Jahre des 18. Jahrhunderts schuf, war Mitglied
der Berliner Akademie der Künste und gehörte zu den
führenden Bildhauern am Hof Friedrichs II. Über den
von vierreihigen Lindenbäumen gesäumten Sechs-Bänke-Weg und über die Tritonenbrücke am Parkgraben,
wo sich zur Linken bereits die Sicht auf das Chinesische Haus eröffnet, breitet sich vor den Weinbergterrassen das kürzlich restaurierte **Parterre** aus.

Den Auftakt bildete schon zu Zeiten Friedrichs II.
die Porphyrreplik der Büste des Grafen Bracciano

Parterre Schloss
Sanssouci

von Gian Lorenzo Bernini (1598–1680). Das Zentrum
des Lustgartens ist jedoch das **Französische Rondell.**
Nach längeren Verhandlungen hatte Friedrich 1750
von dem französischen König Ludwig XV. (1715–1774)
ein äußerst wertvolles Geschenk erhalten: Fünf Mar-
morskulpturen waren auf dem Wasserweg über die
Nordsee, Hamburg, die Elbe und die Havel bis nach
Potsdam geschafft worden. Vier davon bildeten den
Grundstock für das zwölf Bildwerke umfassende Ron-
dell, dessen Mitte zunächst ein vierpassförmiges
Wasserbecken bildete. Unweit vom Treppenaufgang
zum Schloss Sanssouci wurden die 1748 in Marmor

19

ausgeführten Statuen von Venus und Merkur von Jean-Baptiste Pigalle (1714–1785) aufgestellt, die zu den richtungweisenden Skulpturen der Zeit gehörten. Sie wurden seitlich von zwei großen Nymphengruppen gerahmt: »Die Rückkehr von der Jagd« und »Das Fischen im Meer« von Lambert Sigisbert Adam (1700–1761), deren langjähriger, anspruchsvoller Herstellungsprozess 1749 abgeschlossen worden war.

Die Skulpturen zur Vervollständigung des Rondells entstanden nach und nach in Berlin im französischen Bildhaueratelier, das der jüngste der Adambrüder, Francois Gaspard (1710–1761), seit April 1747 leitete. Es folgten im Uhrzeigersinn Apollon mit der besiegten Pythonschlange (1752), Diana im Bade (1753), »Venus betrachtet den von Vulkan für Aeneas geschmiedeten Schild« (1756), Juno mit dem Pfau (1753), Jupiter mit der in eine Kuh verwandelten Jo (1754), »Ceres lehrt

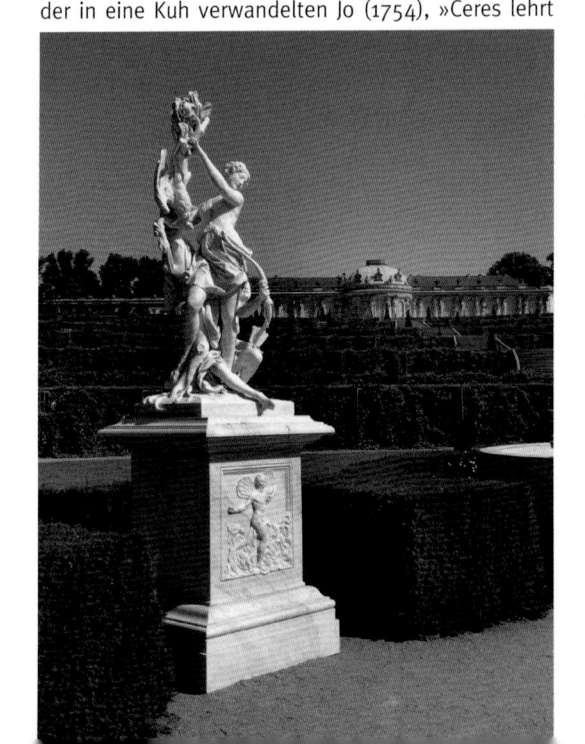

Französisches Figurenrondell, A. Klein nach L. S. Adam, »Die Luft«, 2006

Französisches Figurenrondell, P. Flade nach L. S. Adam »Das Wasser«, 2011

Triptolemos das Pflügen« (1758), Mars mit dem Speer (1764) und Minerva mit dem Grenzstein (1760). Die feingliedrigen szenischen Darstellungen der jagenden und fischenden Nymphen ließen sich gut als Allegorien der Elemente Luft und Wasser verstehen, so dass die neu hinzugekommenen Szenen den Kanon der **vier Elemente** mit Feuer (in der Schmiede des Vulkan) und Erde (mit dem Pflug) komplettierten. Mit den vier Elementen und den acht Götterstatuen hat Friedrich II. hier ein mythologisch-philosophisches Universum geschaffen, das zu immer neuen Interpretationsversuchen einlädt.

Während die Werke von Pigalle wegen ihrer besonderen Berühmtheit schon 1844 bzw. 1904 zum Schutz vor Verwitterung durch Kopien ersetzt wurden, waren die Bergung des gesamten Rondells und der Ersatz durch handwerklich meisterhafte Marmorkopien erst 1998 bis 2011 möglich. Schon seit dem 18. Jahrhundert verloren sind die vergoldete Figur einer Thetis im Zentrum des Wasserbassins sowie vier mythologische Gruppen, die in den seitlichen Kompartimenten des Parterres platziert waren.

Der Verfall dieser wenig haltbaren Bleifiguren, die Vergrößerung des Wasserbeckens sowie die im Auftrag Friedrich Wilhelms IV. 1843 bis 1848 erfolgte Hinzufügung der Halbrundbänke im Rondell, der vier Marmorsäulen in den Wiesen sowie der Brunnenwände an den Rändern der Fläche nach Entwürfen von Ludwig Ferdinand Hesse führten zu einem veränderten Erscheinungsbild des Parterres.

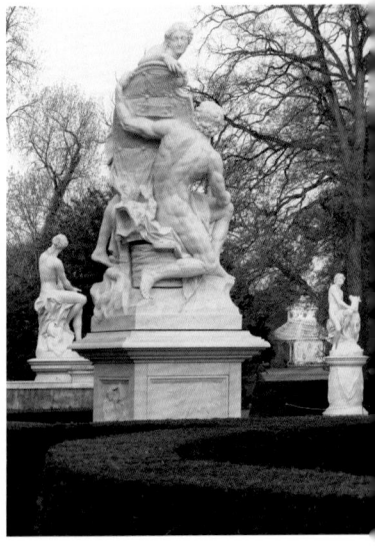

Französisches Figurenrondell, A. Klein nach F. G. Adam, »Das Feuer«, 2010

Anstelle der friderizianischen Broderien der vier Innenkompartimente um das Bassin präsentieren sich heute Rasenflächen, außen betont von Formbäumchen. Auf den vier Außenkompartimenten stehen neben den Marmorsäulen noch immer einige Bäume des 19. Jahrhunderts (zum Beispiel die 1887 gepflanzten Kuchenbäume, Cercidiphyllum japonicum). 1998 erfolgte hier jedoch die Rückgewinnung der friderizianischen Blumenstreifen als Einfassung der Zierbeete (Plates-bandes) mit rhythmisch-rahmenden Formbäumchen aus Eiben und Blumenrabatten im jährlichen Wechselflor und in der prachtvollen Artenwahl des 18. Jahrhunderts um die Außenkompartimente. Jeweils fünf Baumreihen, heute Linden, bilden die räumliche Fassung des zentralen Lustgartenbereichs vom Parkgraben bis zum

Schlossbereich. Auch die Terrassen des Weinberges sind, nachdem 1984 die Vollverglasung auf den ursprünglichen Zustand im Wechsel von verglasten Nischen und spalierbekleideten Mauern zurückgeführt worden war, wieder mit 96 pyramidal erscheinenden Formbäumchen aus Eiben ausgestattet worden. Beim Anstieg über die Terrassen auf den Weinberg scheint das Schloss Sanssouci immer wieder zu verschwinden und hervorzutreten. Dies hatte schon in der Planung zu Verstimmungen zwischen Friedrich und Knobelsdorff geführt, da der König auf der breiten Schlosserrasse und dem Verzicht auf einen Sockel bestand. In der Tat ist dadurch ein ganz eigener Gartenraum entstanden: Das einstöckige und nur in der Mitte durch eine Kuppel bekrönte Schloss Sanssouci, das lediglich die Königswohnung und fünf Gästezimmer enthielt, ist durch seine ebenerdigen, großen Flügeltüren eng mit der Terrasse verbunden und legt den Gedanken an eine Eremitage nahe.

Weinbergterrassen und Fontänenrondell

So schlicht der Baukörper anmutet, so reich ist seine der Terrasse und damit dem Garten zugewandte Fassade, seitlich mit je einem **Laubengang** (Berceaux) und Pavillons aus Gitterwerken (Treillagenkabinetten), geschmückt: 36 lebendig scheinende Bacchanten und Bacchantinnen wurden von Friedrich Christian Glume (1714–1752) 1747 an den schon versetzten Sandsteinhermen ausgearbeitet.

Ihre kraftvolle Formensprache zeugt von der künstlerischen Bedeutung und Herkunft Glumes, dessen erster Lehrmeister, sein Vater, von Andreas Schlüter beeinflusst war. In den seitlichen Nischen der Fassade sind moderne Marmorkopien nach einem antiken jungen Togatus (westlich) und einem jungen Bacchus (östlich) zu finden, die auf den im Selbstverständnis Friedrichs II. angelegten Dualismus von Pflicht und Neigung hinweisen. Auch der dem vorschwingenden Mittelteil des Schlosses angeschriebene Titel »Sans, Souci.« scheint die schlichte Übersetzung »Ohne Sorge« durch seine rätselhafte Schreibweise mit einem Komma zu relativieren.

Die östliche und westliche Begrenzung der großen Schlossterrasse sind als **Halbrondelle** ausgebildet, jeweils hinter rahmenden Hecken von aus Lärchen und Fichten im Sinne grüner Wände (Bosketts) gefasst. In diesen Nischen stehen je sechs Bildnisbüsten der ersten zwölf antiken Kaiser Roms in neuzeitlichen Darstellungen, vermutlich des 17. Jahrhunderts. Für die Mitte des östlichen Halbrondells hat Francois Gaspard Adam 1749 die Gruppe der Flora mit dem Frühlingsgott Zephyr ausgeführt, für das westliche Halbrondell ein Jahr später eine Kleopatra mit der tödlichen Schlange, so dass die

Laubengang vor dem östlichen Seitenflügel des Schlosses

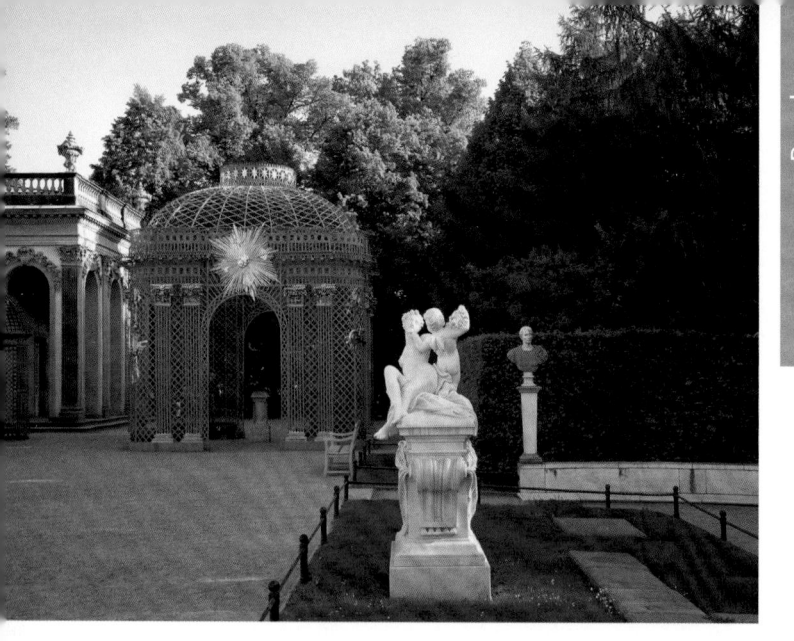

Grabstelle
Friedrichs II.

Spanne von Leben und Tod hier noch einmal anklingt. Die 1990 bis 1993 durch Marmorkopien ersetzten Bildwerke nehmen den Gedanken an den Tod auf, den Friedrich schon seit 1744 mit diesem Ort verknüpft hatte, als er am östlichen Ende der Terrasse die unterirdische Gruft für sein eigenes Grab anlegen ließ.

Diese befand sich damit ganz in der Nähe der Königswohnung, die für den Frühaufsteher Friedrich an der Seite des Sonnenaufgangs eingerichtet worden war. Aus dem runden Bibliotheksraum fiel der Blick auf die in einem kleinen Gartenpavillon platzierte **Bronzestatue**, damals als Antinous interpretiert.

Die kostbare Antike wurde 1786 ins Berliner Schloss, später in das Antikenmuseum am Berliner Lustgarten gebracht und 1846 durch einen Bronzenachguss ersetzt (um 1900 ein zweiter Abguss). Damals ließ Friedrich Wilhelm IV. auch hier umfangreiche Erneuerungen durchführen: Die Seitenflügel wurden

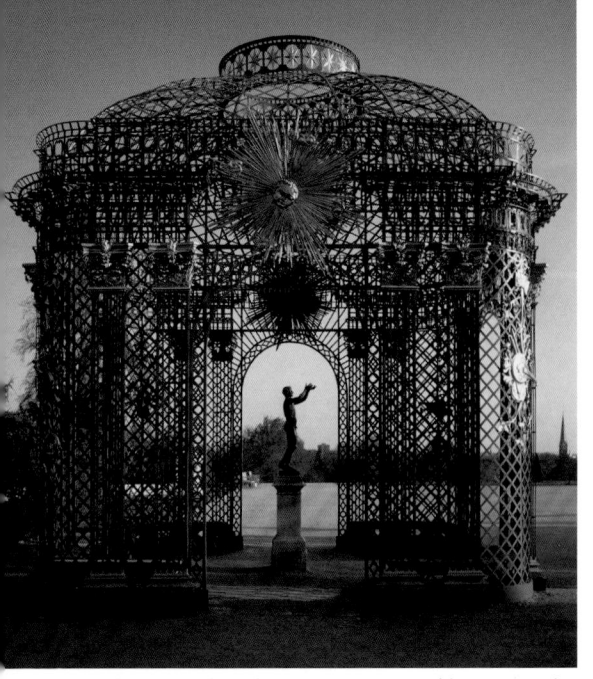

angefügt. Auf der oberen Terrasse wurden unter der Leitung von Oberhofgärtner Hermann Sello u.a. Bassins, kolossale Marmorvasen in Rasenspiegeln und reichhaltige Schmuckpflanzungen ausgeführt. Die Gartenanlage der Terrasse wurde bis 1935 im Zuge der Annäherung an den Zustand zur Zeit Friedrichs II. wieder aufgegeben.

Umschreitet man das Schloss Sanssouci, eröffnet sich an dessen schattiger Nordseite eine ganz andere Welt: Eine strenge Pilastergliederung kennzeichnet die Fassade, zwei Kolonnaden begrenzen den Ehrenhof und rahmen zugleich den Blick in die von Lenné gestaltete Landschaft, die seitdem Schloss, **Ruinenberg** und Umgebung kunstvoll miteinander verbindet.

Dort auf dem Ruinenberg hatte Friedrich II. 1748 nach den Entwürfen von Knobelsdorff und dem

Ruinenberg

Theatermaler Innocente Bellavite (1692–1762) eine Kulissenarchitektur malerischer Ruinen errichten lassen, mit denen das Wasserreservoir für die Springbrunnen des Parks kaschiert wurde. Trotz der verspielten Puttengruppen und der schwungvollen Vasen an Schloss und Kolonnade ist der deutliche Kontrast der kühlen, strengen Nordseite zur lebendigen Südseite offensichtlich.

Der östliche Lustgarten
Zeigte Friedrichs Skizze für den östlichen Lustgarten (um 1745) noch keine durchgängige Achse vom östlichen Eingangsportal über das Parterre bis in den Rehgarten, so entschloss er sich 1747, den Garten doch mit einer Achse zu erschließen. Mit der Errichtung des **Obelisken** außerhalb der Hauptallee deutet Friedrich ein territoriales Machtsymbol an. Geschaffen

vom Steinmetz Johann Christian Angermann, verzierte nach einem Entwurf von Knobelsdorff einer der Brüder Hoppenhaupt den Obelisken mit Hieroglyphen in der Art der nach Rom gelangten ägyptischen Vorbilder, um damit den Beginn einer gebauten Zeitachse zu betonen. Für Friedrich sollte das älteste Monument der Antike an der Grenze des königlichen Areals stehen, auf die Eroberungen Roms hinweisend und zugleich die Bewunderung Europas für die Stärke des Römischen Reiches andeutend.

Über die verlängerte Hauptallee gelangt der Besucher dann über einen Kanal durch das mit Knobelsdorff'schen Säulenstellungen gestaltete, nach Westen ausgerichtete **Obeliskportal**, an dem die Statuen der Göttinnen der Blumen und Früchte, Flora und Pomona, den Zugang zum Garten rahmen. Die 50 Jahre alten Sandsteinkopien erweisen sich als würdige Vertreter der Bildwerke Friedrich Christian Glumes.

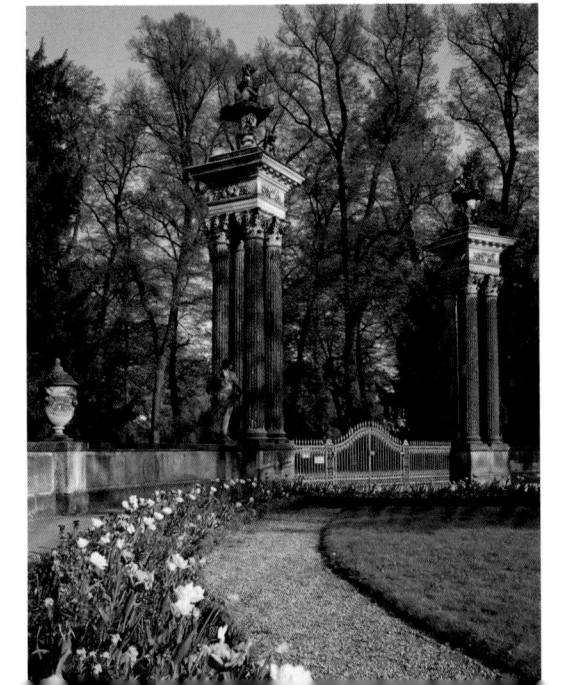

Obeliskportal,
Kopien nach F.C.
Glume, Flora und
Pomona, 1963

Der Zeitachse des sich steigernden Gesamtkunstwerks folgend präsentiert sich nun vor einer grünen Heckenwand eine Reihe ehemals antiker, römischer Bildnisbüsten (heute Kunststeinabgüsse), ein Bezug zur römischen Antike. Der Weg führt weiter zum **Mohrenrondell** mit Kopien der 1990er Jahre nach vier Mohrenbüsten, die vermutlich aus dem Besitz des

Mohrenrondell, R. Will, Kopie nach 17 Jh., 1995

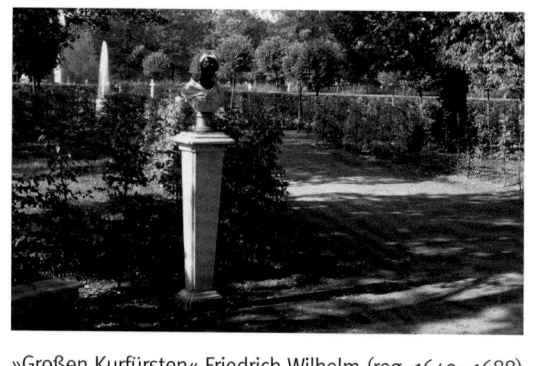

»Großen Kurfürsten« Friedrich Wilhelm (reg. 1640–1688) stammten. Es ist denkbar, dass die Hereinnahme von Büsten aus älterem Besitz an die erste große Blüte Brandenburgs nach dem 30-jährigen Krieg unter der Herrschaft des Großen Kurfürsten erinnern soll. Von den beiden antiken, ein inhaltliches Pendant bildenden Büsten des Mohrenrondells ist die des römischen Kaisers Titus Vespasianus als Marmorkopie zu sehen, der Standort des bärtigen Philosophen aber noch vorübergehend durch die Kopie einer Mark-Aurel-Büste besetzt. Wie andernorts wird auch hier auf das ursprüngliche Konzept Friedrichs, auf seine Aufgabe als Herrscher und auf seine Neigung zur Philosophie verwiesen. Eingebunden ist das Rondell in rhombenförmig gehaltene Heckengärten, die mit Obstbäumen bepflanzt waren. Nördlich ließ Friedrich in Sichtweite eine seiner Grotten platzieren, noch der barocken Theorie Dézailliers folgend: die Neptungrotte nach einem Entwurf Knobelsdorffs.

Mit dem folgenden Platz wird der Besucher in die Zeit des Frühbarock geführt, in die Zeit des Großen Kurfürsten und dessen Beziehungen zum Haus Oranien. Das etwas größere **Oranierrondell** ist bestückt mit Marmorkopien der 1990er Jahre welche die Bildnisbüsten von Francois Dieussart (um 1600–1661) von 1641 bzw. 1647 ersetzen. Sie stellen den Großen Kurfürsten und seine Gemahlin Luise Henriette, ihre Eltern Amalie von Solms und Friedrich Heinrich sowie weitere Mitglieder des Hauses Oranien dar. Sie erinnern an den kulturellen und politischen Einfluss, den die Niederlande im 17. Jahrhundert auf Brandenburg hatte. Für den Garten blieb dieser lange lebendig: So ließ auch Friedrich Blumenzwiebeln aus den Niederlanden (Het Loo) bestellen. Dieser Gartenplatz ist ebenfalls in heckengefasste Obstquartiere eingebunden. Nördlich erstreckt sich etwas erhöht ein dazu passender, kleinteiliger, durch kunstvolle Laubengänge (Berceaux) gekennzeichneter **Holländischer Garten**. Im Anschluss an Friedrichs Regierungsreise nach Westfalen im Juni 1755, als er zum Gemäldeerwerb auch die Niederlande bereiste und sich für die dortigen Gärten begeisterte, ließ er hier die ehemaligen Nutzgärten umwandeln. Aus den Niederlanden brachte er den Gartenkünstler Joachim Ludwig Heydert (1716–1794) mit. Diesem befahl er nun: »Ich will die ganze Partie auf holländischen Fuß angeleget haben, mit zwei Parterren und einem Berceaux.«

Der sogenannte »**Holländische Gartenstil**« hat sich seit der Mitte des 17. Jahrhunderts in den Niederlanden innerhalb der barocken Strömungen architektonischer Gartenkunst mit eigenständigen Formen ausgeprägt, auch in Abgrenzung zum »Französischen Stil«. So reihen sich im Innern eigenständige Quartiere nebeneinander auf, nicht selten als Obstbosketts oder Gemüsestücke ausgestattet. Entgegen der französischen Manier ist eine Tendenz zum Ne-

beneinander und zur Breitlagerung prägend. Als niederländisches Merkmal gilt auch die Ausstattung mit prächtigen Blumenanlagen, die Fülle an unterschiedlichen Skulpturen und Architekturen oder die Fülle von Formbäumchen oder architektonischen Baumschnitten, auch sichtbar im Holländischen Garten von Sanssouci. Deutlich wird dieser Einfluss in der 1689 begonnenen Sommerresidenz Salzdahlum des Herzogs Anton Ulrich von Braunschweig-Wolfenbüttel (reg. 1704–1714), die auch Friedrich mehrfach aufsuchte. Den 1766 vollendeten Holländischen Garten mit Obstbäumen in den Quartieren vor der Bildergalerie in Sanssouci beschreibt Heinrich Ludwig Manger (1728–1790), damaliger Oberhofbaurat und Garteninspektor des preußischen Hofes: »Die ganze Anlage war im holländischen Geschmack [...]. Die Kabinette klein und die Bogengänge niedrig, eng und mit einer fast horizontalen Wölbung versehen«.

Als Höhepunkt dieser Anlage entstand nach Entwurf Johann Gottfried Bürings (1723–1766) über der von Heydert grottierten Gartenterrasse anstelle des Gewächshauses nun die **Bildergalerie** für die Kunstsammlungen des Königs. Marmorne Fassadenskulp-

Bildergalerie, Blick
auf mittleren Teil
mit Linden

turen von Johann Gottlieb Heymüller (1715–1763), Johann Gottfried Büring, Felice Cocci und Guiseppe Girola (beide um 1755 in Berlin tätig) zeigen allegorische Darstellungen der Künste und Wissenschaften sowie Schlusssteinköpfe, die das Programm durch Phantasiebildnisse berühmter und hochgeschätzter Künstler von der Antike bis in die damalige Gegenwart vervollständigen.

Am Ende der gedachten Zeitachse im Kreuzungspunkt beider Hauptalleen taucht nun das **Französische Rondell** mit den zu jener Zeit höchst modernen und wegweisenden Skulpturen von Pigalle sowie den Brüdern Adam auf.

Der westliche Lustgarten

Der Blick nach Westen führt weiter in die Tiefe der Hauptallee, in der zuerst die weißen Skulpturen der Rondelle des westlichen Lustgartens hervorleuchten, dann die mittlerweile recht hoch ausgewachsenen, rahmenden Bäume des Rehgartens. Ganz am Ende erscheint das Neue Palais mit seiner hohen, den Mittelrisalit bekrönenden Kuppel.

Der **westliche Lustgarten** bildet das Pendant zum östlichen Lustgarten. Doch finden sich hier keine Obstbäume in den Quartieren, sondern heckengefasste Lustwäldchen, Boskets genannt, durch die gerade gezogene Wege zu eigenständigen Gartenräumen, sogenannten Cabinets oder Salons, führen. Um 1750 öffnete Friedrich die Hauptallee nach Westen und ließ diese Achse durch Platzfolgen betonen.

Im **ersten Rondell** (Glockenfontäne) westlich des Sanssouci-Parterres standen zunächst acht Figurengruppen mythologischer Thematik aus vergoldetem Blei. Zwischen 1787 und 1798 ersetzte man sie durch vier Skulpturengruppen aus der Hauptallee, die Raubszenen der antiken Mythologie darstellen und zugleich berühmte Bildwerke der Vergangenheit zitieren: beispielsweise Pluto und Proserpina nach

Gian Lorenzo Berninis Gruppe in der Villa Borghese in Rom oder der Raub der Sabinerin von Giovanni da Bologna aus der Loggia dei Lanzi in Florenz.

Nach Norden kann der Besucher zwischen einem Laubengang in den wiederhergestellten **Kirschgarten** gelangen, in dem Friedrich seine Lieblingsfrucht pflanzen ließ.

Auch dieser Garten erhielt 1747 an seinem nördlichen Hang spiegelbildlich zur Bildergalerie eine Orangerie nach Plänen Knobelsdorffs. Erst später, nach dem Siebenjährigen Krieg ließ Friedrich 1771–1775 dieses Gebäude für engste Freunde als **Neue Kammern** umgestalten. Die äußere Gestalt wird weiterhin durch

Kirschgarten und Neue Kammern, Blick auf Mittelrisalit mit Kuppel, im Hintergrund die Historische Mühle

die schlichte Fassade mit großen Orangeriefenstern geprägt. Auf der Attika erhebt sich eine Mittelkartusche von Friedrich Christian Glume, die den Garten im Lauf der Jahreszeiten allegorisch thematisiert. Die der Fassade einst vorgestellten, seit Langem zu ihrem Schutz deponierten Marmorskulpturen sind teilweise Nachbildungen antiker Vorbilder aus Carrara, wie beispielsweise des Herkules Farnese, die Friedrich II. 1749 von einem Grafen del Medico (Inschrift auf einem der Sockel) erwarb. Vier Bildwerke am Mittelrisalit schuf der Bildhauer Asmus Frauen, der später auch in den Niederlanden arbeitete. Beim Ausbau der Orangerie zu einem Gästehaus entstanden 1774 mehrere kleine Gästequartiere sowie Festsäle, die mit antiken Bildwerken bzw. vergoldeten, nach den Metamorphosen des Ovid gestalteten Wandreliefs geschmückt wurden. Wie die anderen Bauten Friedrichs II. wurden auch die Neuen Kammern zur Zeit des Klassizismus für spätere Nutzungen verändert, 1843 an der Nordseite und 1861 an der schmalen Westfassade sowie am seitlichen Aufgang zur Sanssouci-Terrasse.

Nur wenige Schritte weiter nimmt das **Musenrondell** den Gast in seine Mitte. Mit der tanzenden, gestischen Haltung der Figuren nähert sich Friedrich Christian Glume mit seinen letzten, vor 1752 entstandenen Werken den leichten Entwürfen der Franzosen und erzeugt so den Eindruck eines Reigens der acht Musen Kalliope, Klio, Erato, Thalia, Melpomene, Terpsichore, Euterpe und Polyhymnia. Dies kann auch dem Umstand zu verdanken sein, dass die Statuen 1997 im Zuge der Restaurierung und Ergänzung wieder nach einer Knobelsdorff zugeschriebenen Entwurfzeichnung ausgerichtet wurden, die in der Berliner Sammlung der Zeichnungen erhalten ist.

Vom Musenrondell führen zwei Diagonalwege in westlicher Richtung in **zwei weitere kleine Salons** mit Fontänen und je vier Skulpturen aus der antiken Mythologie. Ihre Brunnenbecken waren im 19. Jahr-

F. C. Glume,
Klio, Muse der
Geschichtsschreibung, vor 1752

hundert reich gestaltet gewesen, diese Ergänzungen wurden aber zu Beginn des 20. Jahrhunderts wieder entfernt. Das **nordwestliche Rondell** (Froschfontäne) leitet zur Neuen Orangerie, das **südwestliche Rondell** (Dresdener Fontäne) zum Chinesischen Haus.

Auf der Hauptallee folgt dem Musenrondell das **Entführungs-Rondell** als westlicher Endpunkt des architektonisch konzipierten Lustgartenbezirks. Hier kommen wieder Werke des Bildhauers Georg Franz Ebenhech zur Geltung, von dem es wenige, aber ungewöhnliche Werke im Park Sanssouci gibt. Ähnlich wie bei den Sphingen ist es ihm auch hier gelungen, um 1750 mit seinen vier marmornen Raubgruppen für

sehr bekannte Themen und Vorbilder eigenständige bildhauerische Lösungen zu finden: Römer und Sabinerin, Paris und Helena, Pluto und Proserpina sowie Bacchus und Ariadne.

Auch vom Entführungs-Rondell aus erblickt der Besucher noch einmal eine regelmäßige Gartenpartie in nördlicher Richtung, allerdings wurde diese axiale Wegeverbindung erst 1914 geschaffen. Der **Sizilianische** und der **Nordische Garten** gelten als hervorragende Schöpfungen von Peter Joseph Lenné, 1856 bis 1866 im Rahmen des Triumphstraßenprojekts unter König Friedrich Wilhelm IV. ausgeführt Im Sinne des Historismus werden hier Naturbilder exotischer Länder inszeniert, auf engem Raum üppige Vegetationscharaktere Süd- und Nordeuropas gegenübergestellt, beeinflusst von Alexander von Humboldts »Kosmos«.

Mediterrane Gewächse und Sträucher im Sizilianischen Garten

Zurück auf der Hauptallee wird der Besucher vom Neuen Palais angezogen. Doch kurz nach dem Verlassen des Entführungs-Rondells im friderizianischen Lustgartenbereich werden beidseitig die landschaftlichen Umgestaltungen Lennés deutlich: In südlicher Richtung blitzt zwischen rahmenden Baumgruppen nun das **Chinesische Haus** im Süden des Parks. Diese exotische Festarchitektur wurde nach Plänen von Johann Gottfried Büring errichtet, mit drei Kabinetten in strahlender Farbenpracht. Schon 1753 hatte Friedrich während eines Ausflugs nach Kassel, aber auch bei seiner Schwester Wilhelmine am Bayreuther Hof Anregungen für die Chinoiserien erhalten. Auf dem Höhepunkt der Chinabegeisterung in Europa wurde in den Gärten Preußens – Berliner Schloss, Monbijou und Charlottenburg – an die Tradition des Innendekors angeknüpft.

Chinesisches Haus
im Herbst

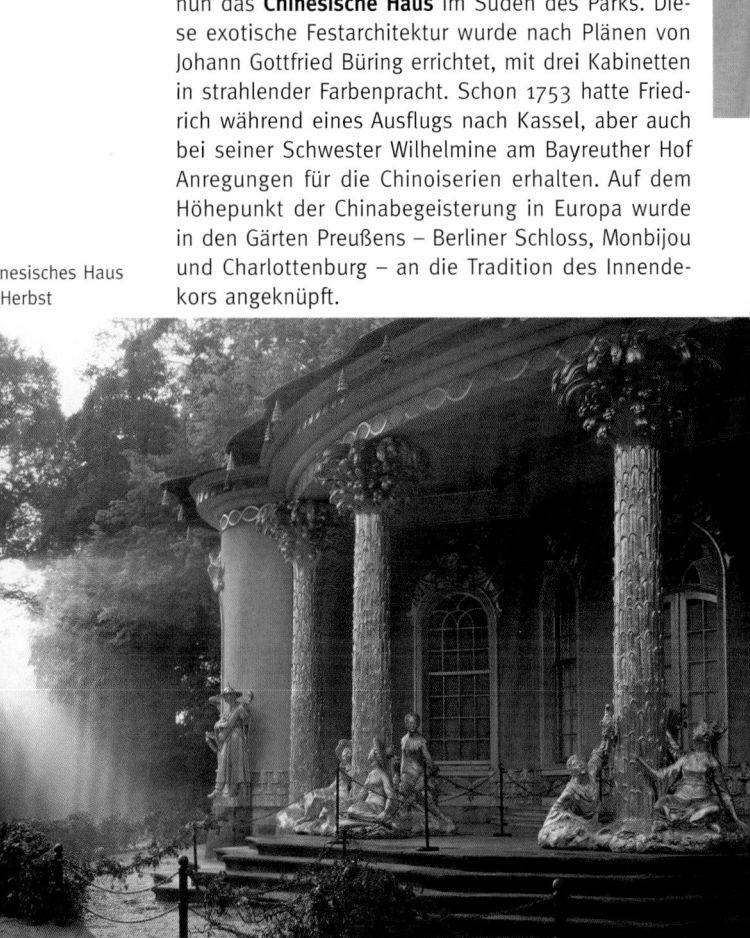

Das Chinesische Haus fasziniert durch seine ungewöhnliche Bauform sowie szenisch angeordnete, exotisch kostümierte Figurengruppen aus vergoldetem Sandstein – musizierend, Tabak rauchend und Tee trinkend. Wie in einer Theaterkulisse versetzten die Bildhauer Johann Peter Benckert (1709–1765) und Johann Gottlieb Heymüller den Betrachter in eine Phantasiewelt. Die offenen Nischen mit den sitzenden Chinesengruppen lassen das Gebäude mit dem Gartenraum verschmelzen, der heute allerdings schlicht landschaftlich eingebunden ist und nicht mehr die reizvolle Gestaltung damaliger Zeit wiedergibt. Nach einer Skizze Friedrichs (1754) formte sein Hofgärtner Philipp Friedrich Krutisch (1713–1773) die Gartenpartie in Verbindung von freier und geometrischer Formensprache. Auf drei vom Teepavillon ausstrahlenden Rasenflächen glänzten Vasen aus Meißener Porzellan. Vor den rahmenden Heckenwänden kamen Orangenbäumchen in zwölf vergoldeten Bleivasen und acht Zedernbäumchen aus England in viereckigen Kübeln zur Geltung. Dahinter führten geschlängelte Wege zu versteckten Gartensalons und -räumen von Erdbeer- und Frühgemüsefeldern vor Treibmauern. Später entwarf der berühmte Engländer Sir William Chambers (1728–1796) eine (unausgeführte) chinesische Brücke für die Verbindung über den Kanal zur neuen Chinesischen Küche.

Den Höhepunkt inmitten des Rehgartens bildete die große **Marmorkolonnade**, die 1751–1762 errichtet wurde. Sie befand sich annähernd an demselben Ort der Hauptallee, der heute von Attikaskulpturen eines Potsdamer Bürgerhauses, des sogenannten Plöger'schen Gasthofes, besetzt wird. 1754 von Benckert geschaffen, wurden sie vor dem Abriss des Hauses 1959 geborgen und markieren nun immerhin diesen ehemals prächtigsten Ort auf der Hauptallee.

Die Kolonnade wurde von zwei die Allee rahmenden Halbrundkolonnaden aus weißem (schlesischem)

und rosa Kauffunger Marmor gebildet, die mit zahlreichen vergoldeten Bleiplastiken verziert und durch hohe Torbögen verbunden wurden. Schon baufällig, wurden sie 1797 abgetragen und ihre monolithen Säulen beim Bau des Marmorpalais im Neuen Garten, dem Sommersitz des Nachfolgers Friedrich Wilhelms II., verwendet. Eine Entwurfszeichnung von Knobelsdorff sowie zeitgenössische Darstellungen können heute noch den Eindruck eines seiner wichtigsten Bauten vermitteln.

Friedrich Wilhelm IV., der Initiator des großen **Orangerieschlosses** von 1851–1864, das man auf

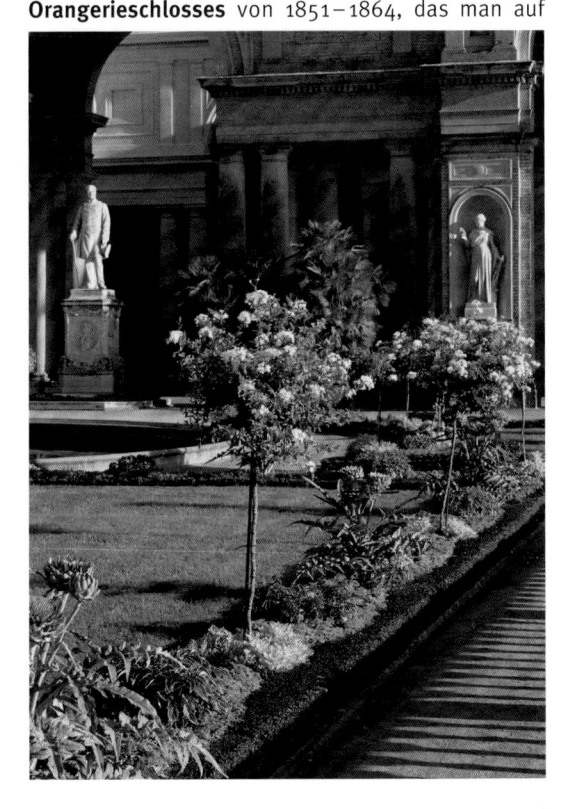

Orangerie, Parterre mit Sommerbepflanzung; G. Bläser, Standbild Friedrich Wilhelms IV., 1873

dem nördlichen Bergrücken vom jetzigen Rondell aus über das Rasenstück und die mächtigen Terrassen hinweg sehen kann, hatte schon seine Architekten Ludwig Ferdinand Hesse und August Stüler beauftragt, Entwürfe für eine neue Rundkolonnade anzufertigen, um diesen Platz wieder sinnvoll zu gestalten. Das Vorhaben blieb unausgeführt.

Allmählich tritt das Neue Palais immer deutlicher hervor, kann man seine Größe ahnen. In südlicher Richtung treten immer wieder Bildprospekte, kulissenhaft von grüner Architektur gefasst, in der Lenné'schen Kunstlandschaft hervor. Ganz weit im Süden erscheinen zum Beispiel **Schloss Charlottenhof** und die **Römischen Bäder**, architektonische Sinnbilder für die Entwicklung des Klassizismus in Potsdam. Doch noch bevor man den Rehgarten verlässt, scheinen nördlich und südlich im Grün zwei kleine Tempelbauten auf: nördlich der 1768–1769 als geschlossener Rundtempel für die Antikensammlung Friedrichs II. errichtete **Antikentempel** und südlich der 1768–1770 in Form einer offenen, runden Säulenstellung gestaltete **Freundschaftstempel**, der Lieblingsschwester Wilhelmine von Bayreuth (1709–1758) gewidmet. Beide entstanden nach Plänen des Architekten Karl von Gontard (1731–1791), die dieser nach Skizzen Friedrichs anfertigte. Im 20. Jahrhundert wurde der Antikentempel Grabstätte: Hier fanden die letzte Kaiserin, Auguste Viktoria, gest. 1921, Hermine von Reuß, die zweite Gemahlin Wilhelms II., gest. 1947, sowie mehrere Prinzen ihre letzte Ruhestätte.

Dem aus der Hauptallee Kommenden öffnet sich nun das **Rasenparterre** als großes Halbrund vor dem **Neuen Palais**, für das Friedrich II. nach dem Siebenjährigen Krieg 1767 noch einmal eigens große antike Statuen in Rom erwerben ließ. Sie werden seit 1859 durch Marmorkopien vertreten.

Die Hauptallee wurde um 350 Meter verlängert, die Grotte abgebrochen und stattdessen innerhalb

Friderizianisches Heckentheater

des Schlosses der berühmte Grottensaal errichtet. Friedrich ließ am Neuen Palais noch dann geometrisch-barocke Gartenanlagen ausführen, als in England bereits die zweite Phase der Entwicklung des Landschaftsgartens begann und auch in Deutschland erste frühe Landschafsgärten, wie etwa der Wörlitzer Park, geschaffen wurden. Der übliche Blumenschmuck auf dem Parterre fehlte. So lagerte sein Hofgärtner Heinrich Christian Eckstein (1719–1796) östlich davon das halbkreisförmige Rasenparterre vor, von Orangenbäumchen und den vierzehn antiken Marmorstatuen geschmückt. Bau- und Gartengeschichte des Neuen Palais' und seiner Umgebung bilden einen eigenen Kosmos, der den Höhepunkt in der späten Phase der Bauherrenschaft Friedrichs II. charakterisieren und ebenso durch Zeugnisse seiner Geschichte im späten 19. und frühen 20. Jahrhundert ausgezeichnet ist. Eine Attraktion bietet das kürzlich wiederhergestellte und bespielbare **Heckentheater** als Pendant zum südlichen, eisernen **Gittersalon,** in dem Musik dargeboten wurde.

Exkurs: Die Wasserspiele im Park Sanssouci

J. Schlegel, Neptun-grotte, 1857

Friedrich II. hatte große Pläne für die Wasserspiele im Park Sanssouci. Es entstanden prachtvolle, mit Bildwerken aus vergoldetem Blei reich geschmückte Bassins auf der Hauptallee, umgeben von den jeweiligen Rondellen sowie malerischen Gartenarchitekturen, für die der König keinen Aufwand scheute.

Am nördlichen Rand des östlichen Lustgartens erhebt sich zum Beispiel die **Neptungrotte**, 1751–1757 nach einer Entwurfszeichnung Knobelsdorffs aus weißem und rosa Marmor errichtet. Sie war im Inneren als Grotte gestaltet und mit einem marmornen Neptun von Benckert sowie Nereiden von Ebenhech bekrönt.

Das Pendant nördlich des westlichen Lustgartens bildete um 1750 eine **Grottenarchitektur**, wie in der Bayreuther Eremitage als Holzprospekt aufgeführt, mit der Skulptur einer Thetis von Friedrich Christian Glume. Diese Skulptur wurde während der Veränderungen durch Friedrich Wilhelm IV. 1843 in ein **Felsenbogentor** durch den Zinkgussnachguss der antiken liegenden Ariadne und ab 1983 wieder durch eine Sandsteinkopie der Thetis ersetzt. Thetis, die Meeresnymphe aus der griechischen Mythologie, tauchte

S. 42/43: J. F. Nagel,
Marmorkolonnade,
um 1792

auch im Zentrum der Wasserkünste, im Bassin des Französischen Rondells, auf. Themis prophezeite ihr einst, dass ihr Sohn Achill stärker und mächtiger als sein Vater werden würde.

Das prächtigste Wasserspiel Friedrichs II. war die **Marmorkolonnade** im westlichen Abschnitt der Hauptallee inmitten des Rehgartens, die 1751–1762 nach dem Entwurf Knobelsdorffs errichtet wurde. Große marmorne Muschelschalen sollten hier das Wasser auffangen.

Mehrfach zwischen 1748 und 1756 beauftragte Friedrich II. Maschinenmeister und investierte sehr viel Geld, um das Wasser von der Havel in das Wasserbecken auf den Höhneberg, den späteren Ruinenberg, schaffen zu lassen. Nur einmal, im Jahr 1754, konnte die Fontäne im Bassin des Oranierrondells für eine Stunde 90 Fuß hoch springen: es war Schmelzwasser von dem Schnee, den man im Winter 1753/54 in das Bassin auf den Ruinenberg geschafft hatte.

Erst Friedrich Wilhelm IV. konnte den Traum seines Vorfahren erfüllen: Mit einer dampfbetriebenen Pumpe, für die ein moscheeartiges Maschinenhaus nach dem Entwurf von Ludwig Persius an der Havelbucht errichtet wurde, konnte das Wasser ins Bassin auf dem Ruinenberg transportiert werden. Mit der Kraft des Gefälles wurden die Fontänen betrieben. Damit war gleichzeitig die Grundlage für die Weiterentwicklung des Bewässerungssystems gegeben, das durch Martin Gottgetreu (1813–1885) und Paul Artelt technisch betreut wurde. Beide haben in ausführlichen Publikationen das Ergebnis ihrer Tätigkeit dokumentiert. Unter diesen veränderten Bedingungen konnten viele neue, phantasievolle Wasserspiele des 19. und beginnenden 20. Jahrhunderts im Park Sanssouci und den neuen angrenzenden Gartenpartien wie dem Marlygarten, dem Sizilianischen Garten, dem Nordischen Garten, dem Paradeisgärtl und der Orangerieterrassen geschaffen und betrieben werden.

Park Sanssouci
D – 14469 Potsdam

Schloss Sanssouci,
Weinbergterrassen
und Figurenrondell

Kontakt
Stiftung Preußische Schlösser und Gärten
Berlin-Brandenburg
Postanschrift:
Postfach 601462, 14414 Potsdam

Informationen erhalten Sie im

**Besucherzentrum an der
Historischen Mühle**
An der Orangerie 1, 14469 Potsdam
Tel.: +49 (0) 331.96 94-200
Fax: +49 (0) 331.96 94-107
E-Mail: info@spsg.de

Öffnungszeiten:
April bis Oktober: 8:30–18 Uhr
November bis März: 8:30–17 Uhr

Besucherzentrum am Neuen Palais
Am Neuen Palais 3, 14469 Potsdam
Tel.: +49 (0) 331.9694-200
Fax: +49 (0) 331.9694-107
E-Mail: info@spsg.de

Öffnungszeiten:
April bis Oktober 9–18 Uhr
November bis März 10–18 Uhr
Dienstag geschlossen
und im

Gruppenreservierungen
Tel.: +49 (0) 331.9694-200
E-Mail: besucherzentrum@spsg.de

Öffnungszeiten und Eintrittspreise
Der Park Sanssouci ist täglich ab 6 Uhr morgens bis
zum Einbruch der Dunkelheit geöffnet.
Über Gruppenpreise, Führungsangebote und indivi-
duelle Arrangements informiert gern das Besucher-
zentrum.

Verkehrsanbindung
Besucherzentrum an der Historischen Mühle
von Berlin: S 7 oder Regionalexpress bis ›Potsdam
Hauptbahnhof‹ und
von Potsdam Hauptbahnhof: Bus 695 bis Haltestelle
›Schloss Sanssouci‹

Besucherzentrum am Neuen Palais
von Berlin: mit dem Regionalexpress bis ›Park
Sanssouci‹ oder
von Potsdam Hauptbahnhof: Bus 605, 606 oder 695
bis Haltestelle ›Neues Palais‹

(bitte informieren Sie sich über die aktuellen
Fahrpläne und eventuelle Routenänderungen)

Hinweise für Besucher mit Handicap

Bildergalerie, Chinesisches Haus, Historische Mühle, Belvedere Klausberg, Schloss Charlottenhof, Normannischer Turm: Zugang für Rollstuhlfahrer leider nicht möglich

Schloss Sanssouci und Schlossküche:
für Rollstuhlfahrer bedingt geeignet, in Begleitung oder nach Anmeldung 🦽.

Gästeschloss Neue Kammern: barrierefrei ♿

Für Besucher mit Gehbehinderung steht eine begrenzte Anzahl an Rollstühlen im Besucherzentrum bzw. im Schloss Sanssouci zur Verfügung.

Behinderten-WC im Besucherzentrum an der Historischen Mühle, am Parkeingang Lennéstraße/Kuhtor und Lennéstraße /Kreuzung Sellostraße sowie im Besucherzentrum am Neuen Palais ♿ **WC**.

Sonderführungen für blinde und sehbehinderte Besucher bieten die Möglichkeit, die Kunst- und Bauwerke zu »begreifen« und machen so die Welt des 18. und 19. Jahrhunderts erlebbar. Spezielle Programme auf Anfrage 👁.

Parklandschaft Sanssouci

Schloss Sanssouci
Bildergalerie
Neue Kammern
Historische Mühle
Neues Palais
Belvedere auf dem Klausberg
Chinesisches Haus
Schloss Charlottenhof
Römische Bäder
Orangerieschloss
Normannischer Turm
Friedenskirche

Drachenhaus
Ruinenberg

Museumsshops

Die Museumsshops der preußischen Schlösser und Gärten laden ein, die Welt der preußischen Königinnen und Könige zu erkunden – und das Erlebnis mit nach Hause zu nehmen. Dabei wird der Einkauf auch zur Spende, denn die Museumsshop GmbH unterstützt mit ihren Einnahmen den Erwerb von Kunstwerken sowie Restaurierungsarbeiten in den Schlössern und Gärten der Stiftung.

Die Museumsshops finden Sie

in Potsdam: Schloss Sanssouci,
Schlossküche Sanssouci,
Neues Palais,
Schloss Cecilienhof
in Berlin: Schloss Charlottenburg
www.museumsshop-im-schloss.de

Gastronomie

Café-Restaurant Drachenhaus
Tel.: +49 (0) 331.5 05 38 08

Krongut Bornstedt
Tel.: +49 (0) 331.5 50 65-0

Mövenpick Restaurant Historische Mühle
Tel.: +49 (0) 331.28 14 93

Cafeteria der Universität Potsdam
Tel.: +49 (0) 331.3 70 64 01

Café & Restaurant Fredersdorf
Tel.: +49 (0) 331.95 13 00 51
Fax: +49 (0) 331.95 13 00 52

Tourist-Information
Tourist-Information Potsdam Hauptbahnhof
Bahnhofspassagen Potsdam (neben Gleis 6)
Babelsberger Str. 16 (keine Postadresse!)
14473 Potsdam
Tel. +49 (0) 331.2755 88 99
Fax +49 (0) 331.2755 82 9

Tourist Information Brandenburger Tor
Brandenburger Straße 3
14467 Potsdam
Tel: +49 (0) 331.505 88 38
Fax: +49 (0) 331.505 88 33

E-Mail: tourismus-service@potsdam.de
www.potsdamtourismus.de

Tourismus-Marketing Brandenburg GmbH (TMB)
Tel. +49 (0) 331.200 47 47
www.reiseland-brandenburg.de

Schutz der historischen Gartenkunstwerke
Seit 1990 steht die Potsdam-Berliner Kulturlandschaft
auf der Liste der UNESCO-Welterbestätten. Um die-
ses Welterbe mit seinen einzigartigen künstlerischen
Schöpfungen in einem empfindlichen Naturraum zu
schützen und zu bewahren, benötigen wir Ihre Un-
terstützung!
 Mit Ihrem rücksichtsvollen Verhalten tragen Sie
dazu bei, dass Sie und alle anderen Besucher die
historischen Gartenanlagen in ihrer ganzen Schönheit
erleben können. Die Parkordnung der Stiftung Preu-
ßische Schlösser und Gärten Berlin-Brandenburg fasst
die Regeln für einen angemessenen und schonenden
Umgang mit dem kostbaren Welterbe zusammen. Wir
danken Ihnen herzlich für die Beachtung dieser Re-
geln – und wünschen Ihnen viel Vergnügen beim Auf-
enthalt in den königlich-preußischen Gärten!

Literatur

Buttlar, Adrian von/Köhler, Marcus: Tod, Glück und Ruhm in Sanssouci: Ein Führer durch die Gartenwelt Friedrichs des Großen, Ulm 2012.

Dorgerloh, Harmut / Scherf, Michael: Preußische Residenzen: Königliche Schlösser und Gärten in Berlin und Brandenburg. Stiftung Preußische Schlösser und Gärten Berlin-Brandenburg (Hrsg), Berlin 2012.

Günther, Harri: Peter Joseph Lenné: Gärten, Parks, Landschaften, Stuttgart 1985.

Hüneke, Saskia: Aus dem Garten gelesen ... Ikonographische Strukturen im Park Sanssouci, in: Jb. Stiftung Preußische Schlösser und Gärten Berlin-Brandenburg, Bd. 6, 2004, Berlin 2006, S. 205–226.

Hüneke, Saskia: Bauten und Bildwerke im Park Sanssouci. Stiftung Preußische Schlösser und Gärten Berlin-Brandenburg (Hrsg.). Berlin 2002.

Karg, Detlef: Die Entwicklungsgeschichte der Terrassenanlage und des Parterres vor dem Schloß Sanssouci, in: Wissenschaftliche Reihe der Stiftung Schlösser und Gärten Potsdam-Sanssouci, 1, Berlin 1994.

Lange, Kathrin/Will, Roland: Die Götter kehren zurück. Marmorkopien für das Französische Rondell im Park Sanssouci. Eine Dokumentation, Generaldirektion der Stiftung Preußische Schlösser und Gärten Berlin-Brandenburg, (Hrsg.) Berlin 2010.

Rohde, Michael (Konzeption): Preussische Gärten in Europa – 300 Jahre Gartengeschichte. Stiftung Preußische Schlösser und Gärten Berlin-Brandenburg (Hrsg), Leipzig 2007.

Wimmer, Clemens Alexander: Zur Geschichte der Verwaltung der königlichen Gärten in Preußen, in: Preußisch Grün. Hofgärtner in Brandenburg-Preußen. Begleitband zur Ausstellung (Gesamtleitung: Michael Seiler). Stiftung Preußische Schlösser und Gärten Berlin-Brandenburg (Hrsg), Berlin 2004, S. 41–105.

Impressum

Autoren: Saskia Hüneke / Michael Rohde, SPSG

Lektorat: Romy Halász, Birgit Olbrich, DKV

Koordination: Elvira Kühn, SPSG

Gestaltung und Satz: Anika Hain, DKV

Reproduktionen: Anika Hain, DKV

Druck und Bindung: DZA Druckerei zu Altenburg GmbH

Fotos und Pläne: Bildarchiv SPSG/Fotografen: Jörg P. Anders, Hans Bach, Klaus G. Bergmann, Jürgen Hohmuth, Saskia Hüneke, Daniel Lindner, Gerhard Murza, Wolfgang Pfauder, Michael Rohde

**Bibliografische Information
der Deutschen Nationalbibliothek**

Die Deutsche Nationalbibliothek verzeichnet diese Publikation in der Deutschen Nationalbibliografie; detaillierte bibliografische Daten sind im Internet über http://dnb.dnb.de abrufbar.

© 2013 Stiftung Preußische Schlösser und Gärten Berlin-Brandenburg, Deutscher Kunstverlag GmbH Berlin München

www.deutscherkunstverlag.de

ISBN 978-3-422-04014-4